Das Belvedere
Bauherr, Architekt und Nutzung

Mit dem Tod Friedrichs II. 1786 ging in Preußen auch künstlerisch eine Epoche zu Ende. Friedrich hatte sich bis zuletzt für die Kunst des Rokoko begeistert, während im übrigen Europa längst der Klassizismus Einzug gehalten hatte. Mit seiner radikalen Abwendung vom längst veralteten *style rocaille* setzte der neue König, Friedrich Wilhelm II. (1744–1786–1797), daher ein unmissverständliches, sichtbares Zeichen für einen Neuanfang. Unmittelbar nach seiner Thronbesteigung ließ Friedrich Wilhelm II. das »Allerheiligste« der Vorgängerregierung, das Schlaf- und Arbeitszimmer Friedrichs II. in Sanssouci, im neuen, klassizistischen Geschmack umgestalten. Künstlerisch verantwortlich für die symbolträchtige Umbaumaßnahme war Friedrich Wilhelm von Erdmannsdorff, dessen Entwurf für Schloß Wörlitz als erste Schöpfung des Klassizismus im Heiligen Römischen Reich gilt.

Neben Erdmannsdorff zog Friedrich Wilhelm II. zwei weitere bedeutende Künstler nach Brandenburg-Preußen, deren Werke zum Inbegriff der neuen ästhetischen Richtung werden sollten: Johann Gottfried Schadow (1764–1850) und Carl Gotthard Langhans (1732–1808). Dessen Talent war schon von Friedrich II. erkannt worden, der Langhans 1775 zum Leiter des Schlesischen Kriegs- und Oberbauamtes ernannt hatte. Als entwerfender Architekt wurde Langhans jedoch vor allem für Friedrich Wilhelm II. tätig. In dessen Auftrag schuf der Künstler unter anderem Entwürfe für das Potsdamer Marmorpalais (1787–1792), den Theaterflügel des Schlosses Charlottenburg (1787–1791) und sein heute bekanntestes Gebäude, das Brandenburger Tor in Berlin (1788–1791). 1788 ernannte der König den vielseitigen Architekten schließlich zum Direktor des Oberhofbauamtes. Im gleichen Jahr übertrug Friedrich Wilhelm

Langhans auch die Planung für ein kleines Garten-schlösschen, das Belvedere im Charlottenburger Schlosspark.

Das Belvedere (ital. Aussichtsturm) verdankt sei-nen Namen dem weiten Blick, der sich von den Alta-nen des Dachgeschosses aus ursprünglich bis nach Spandau und Berlin bot.

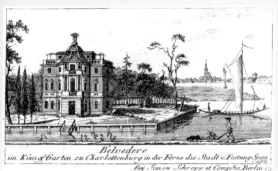

Friedrich August Calau, Belvedere im Königl. Garten zu Charlottenburg, 1795

1788 war Langhans von Friedrich Wilhelm II. mit dem Bau des kleinen Gebäudes beauftragt worden. Es liegt am Rande der Parkzone, die seit 1786 zu einem englischen Landschaftsgarten umgestaltet wurde. Ursprünglich wurde das Gartenschlösschen nur durch die Spree vom Anwesen Wilhelmine Enckes getrennt. Dort war im gleichen Jahr, in dem der Grundstein für das Belvedere gelegt worden war, mit dem Bau eines Landhauses begonnen worden. Wilhelmine Encke (1753–1820), verheiratete Ritz und seit 1794 Gräfin Lichtenau, gebar Friedrich Wilhelm nicht nur fünf Kinder, sie war Zeit seines Lebens seine wichtigste Vertraute und eine geschmackssichere Beraterin in Kunstsachen.

Das Belvedere ist als Zentralbau über kreuzförmi-gem Grundriss mit eingeschriebenem Oval errichtet. Als zentraler Raum zieht sich dieser Ovalsaal durch das erste und zweite Geschoß. In den Kreuzarmen

schließen jeweils relativ kleine Kabinette beziehungsweise Balkone und das Treppenhaus an, die am Außenbau als Risalite in Erscheinung treten. Der von Palladio inspirierte Grundriss, der von den Zentralsälen als den Herzstücken des gesamten Gebäudes aus entwickelt ist, entspricht der Hauptfunktion des Belvedere vortrefflich. Hierher lud der König eine kleine Gruppe von Vertrauten zu intimen Diners, zu Kammerkonzerten und zu Gesprächen über freimaurerische und rosenkreuzerische Ideen, von denen der Monarch sich damals angezogen fühlte. Mit Schlafzimmer, Kabinetten und einer kleinen Küche ausgerüstet, bot das Belvedere dem König darüber hinaus einen privaten Rückzugsort jenseits des Hofzeremoniells.

Außen war der verputzte Bau im rustizierten Sockelgeschoss weiß, in den beiden darüber liegenden Stockwerken grün gestrichen. Durch freistehende Doppelsäulen und Doppelpilaster gibt sich das erste Stockwerk als *belle étage* zu erkennen. Der barock geschweiften Dachhaube, die in einem nicht zu leugnenden stilistischen Widerspruch zu den klassizistischen Elementen des restlichen Bauwerks steht, verdankt das Belvedere seine charakteristische Silhouette. Auf dem Dach stehen drei Putten, die einen Blumenkorb empor halten. Als Sinnbild ewigen Frühlings symbolisieren sie die Bestimmung des Bauwerks als Ort unbeschwerter Daseinsfreude. Die Erscheinung der Innenräume prägten ursprünglich die aufwendig intarsierten Fussböden und Wände. Im Erdgeschoss waren sämtliche Räume mit Kupferstichen und Zeichnungen geziert, im zweiten Obergeschoß bestimmten 24 antikische Vasen auf Konsolen den Charakter des zentralen Saals. Die Wände des Treppenhauses waren vollständig mit Arabesken bemalt.

Nachdem das Belvedere im Zweiten Weltkrieg weitgehend zerstört worden war, entschloss man sich auf Initiative der damaligen Schlösserdirektorin

Margarethe Kühn zum Wiederaufbau »in der architektonischen Erscheinung« (dies.), verzichtete aber auf die Rekonstruktion der Innenräume (1956–1960).

Seit 1971 beherbergt das Belvedere die Porzellansammlung des Landes Berlin. Sie umfasst Werke aus den drei bedeutenden Berliner Manufakturen Wegely, Gotzkowsky und der KPM. Den Grundstock des Bestandes bildet die 1970 vom Berliner Senat erworbene Porzellansammlung des Unternehmers und Kunstsammlers Karl Heinz Bröhan (1921–2000). Wissenschaftlich betreut und verwaltet wird die Sammlung von der Stiftung Preußische Schlösser und Gärten Berlin-Brandenburg. Die stetige Erweiterung der Sammlung erfolgt seither vorwiegend mit Mitteln der Stiftung Deutsche Klassenlotterie. Das Charlottenburger Belvedere birgt heute eine der weltweit bedeutendsten Sammlung Berliner Porzellans.

Berliner Porzellan
Die ersten Porzellanproduzenten in Berlin:
Wilhelm Caspar Wegely (1751–1756) und
Johann Ernst Gotzkowsky (1761–1763)

Gerade einmal acht Jahre lang vermochte die Manufaktur in Meißen, der es gelungen war, das erste Hartporzellan in Europa herzustellen, die Rezeptur des weißen Goldes geheim zu halten. Doch Abwerbung, Bestechung und Wirtschaftsspionage machten schon in der Frühen Neuzeit jeden Abschottungsversuch bald zunichte. Seit 1718 kam man an zahlreichen Orten in Europa hinter das Geheimnis der Porzellanproduktion. In rascher Folge entstanden Porzellanmanufakturen. Wenn nicht ohnehin von Landesfürsten initiiert, genossen diese Manufakturen überall bemerkenswerte wirtschaftliche Privilegien, denn die Förderung der heimischen Wirtschaft gehörte auch damals überall zu den wichtigsten Regierungs-

zielen. Besonderes Augenmerk galt der jeweiligen landeseigenen Luxusgüterproduktion, denn wenn man Seide, Tapisserien oder Porzellan im eigenen Land herstellen und exportieren konnte, dann kamen die enormen Ausgaben für diese prestigeträchtigen Statussymbole der eigenen Wirtschaft zugute. In der Residenzstadt Berlin gingen die beiden ersten

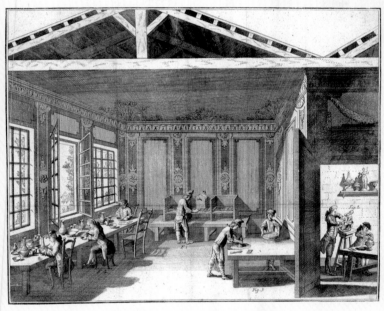

Arbeitsschritte der Porzellan-produktion, in: Nicolas-Chretién de Thy, Comte de Milly: Die Kunst das Porcellän zu verfertigen, Halle 1774

Porzellanmanufakturen auf privaten Unternehmer-geist zurück. 1751 gründete der einer Schweizer Fa-brikantenfamilie entstammende Wilhelm Caspar We-gely hier eine erste Produktionsstätte für Porzellan. Prompt erhielt er von Friedrich II. nicht nur ein Gewer-begrundstück, sondern auch Zollfreiheit und ein Pri-vileg, das ihm für 50 Jahre das Monopol auf die Por-zellanproduktion in Brandenburg-Preußen sicherte. Doch schon 1757 stellte Wegely seinen Betrieb wieder

ein. Vermutlich hatte der König selbst, der Porzellan aus Meißen vorzog und damit als Abnehmer ausfiel, zum raschen Ende dieser ersten Berliner Porzellanmanufaktur beigetragen. Vier Jahre später suchte mit Johann Ernst Gotzkowsky 1761 ein zweiter Unternehmer sein Glück in der Berliner Porzellanindustrie. Der vielseitige und risikofreudige Gotzkowsky war dem König gut bekannt, stand er doch seit 1755 als Kunstagent in seinen Diensten, um Gemälde für die geplante Bildergalerie in Sanssouci zu erwerben. Dass Gotzkowsky sich noch während des Siebenjährigen Krieges (1756–1763) dazu entschloss, in Berlin eine Porzellanmanufaktur zu eröffnen, erscheint auf den ersten Blick gewagt. Tatsächlich litt das preußisch besetzte Meißen damals jedoch schwer unter der sinkenden innerterritorialen Nachfrage, den Transportschwierigkeiten und den Zugriffen Friedrichs II. (1712/1740–1786) auf die Produktionskraft und das Warenlager. Daher ist es verständlich, dass hervorragende Künstler wie der Bildhauer Friedrich Elias Meyer dem Werben Gotzkowskys folgten und Meißen zugunsten Berlins verließen. Mit Fachleuten aus der damals führenden europäischen Porzellanmanufaktur begann Gotzkowsky 1762 mit der Produktion, musste diese aber bereits ein Jahr später wieder einstellen. Der Fabrikant hatte sich während des Krieges in riskante Geldspekulationen verstrickt und dabei das Kapital verloren, das zum Betreiben der Manufaktur nötig war. Für das Unternehmen und den Porzellanstandort Berlin zeichnete sich jedoch schnell eine glückliche Lösung ab.

Die Königliche Porzellanmanufaktur
vom Rokoko bis zum Historismus

Zum Preis von 220 000 Talern übernahm Friedrich II. selbst 1763 Gotzkowskys vor dem Aus stehende Porzellanfabrik samt den Beschäftigten, dem Warenlager

und der technischen Ausstattung. Der König war jetzt nicht nur Eigentümer, er wurde nach eigenen Worten bald auch bester Kunde seiner neuen Manufaktur. In königlichem Auftrag entstanden seit 1765 beispielsweise 21 umfangreiche Tafelservice für den Hof, mehr als irgendein Fürst seiner Zeit je besessen hat. Aufwendige Meisterwerke wie die Kronleuchter und die Spiegelrahmen, mit denen der König sich seine Schlösser ausstatten ließ, zeugen von der überragenden Qualität, mit der die KPM von Beginn an überzeugte.

Das Interesse Friedrichs an Porzellan war groß. Schon auf die Gestaltung der Service, die er in Meißen in Auftrag gegeben hatte, hatte der König nachweislich persönlichen Einfluss genommen. Es erstaunt daher nicht, dass auch die KPM zunächst vom Geschmack ihres königlichen Besitzers geprägt war. Nicht von ungefähr wiederholen sich in einzelnen Porzellandekoren Elemente, die man auch im Wand- und Deckenstuck der friderizianischen Schlösser entdecken kann. Und nicht von ungefähr experimentierte man in der Manufaktur so lange, bis man die Lieblingsfarben des Königs auch als Porzellanfarben herstellen konnte. Diplomatische Geschenke in Form von Porzellanen machten die KPM bald auch an den auswärtigen Höfen bekannt und begehrt. Die Berliner Manufaktur schickte sich an, Meißen von seiner bislang unangefochtenen Spitzenposition zu verdrängen.

Im Gegensatz zu seinem Vorgänger nahm Friedrich Wilhelm II. (1744/1786–1797) seinen persönlichen Einfluss auf die Produktion der KPM zugunsten einer neugeschaffenen Verwalterkommission zurück. Durch die Berufung von Künstlern wie Johann Gottfried Schadow und der Koppelung der Manufakturausbildung an die Akademie der Künste verschwand nun der Abstand zwischen der angewandten Porzellankunst und den klassischen Kunstgattungen zuse-

hends. Die Manufaktur präsentierte ihre Erzeugnisse jetzt regelmäßig auf den Berliner Akademieausstellungen und stellte sich so dem Urteil der Kunstkritik. Dekore und Sujets orientierten sich jetzt, dem Geschmack der Zeit entsprechend, an der Antike. Edle Einfachheit und vornehme Zurückhaltung prägen die Porzellane dieser Periode.

Auch in technischer Hinsicht vollzog die KPM um 1800 mit einem neuen Ofensystem und der Umstellung auf Dampfkraft den Schritt in ein neues Zeitalter. Künstlerisch orientierte und maß sich die Manufaktur in dieser Epoche an den beiden Porzellanzentren, die den politischen und wirtschaftlichen Katastrophen der napoleonischen Kriege Innovation und Qualität entgegengesetzt hatten: an Sèvres und Wien. Die Palette der Farben, die den Brenntemperaturen des Porzellans standhielten, war bald auch in der KPM so weit entwickelt, dass die Porzellanmalerei alle Abstufungen erreichte, die bislang nur in der Ölmalerei möglich waren. Mit exakten Kopien nach Gemälden alter Meister, detaillierten Veduten und farbenprächtigen Blumenmalereien zeugt die Porzellanmalerei des 19. Jahrhunderts von dieser technischen Errungenschaft. Mit der täuschend echt gemalten Imitation von vergoldeter Bronze und Halbedelsteinen, unter der die gesamte Porzellanoberfläche verschwindet, verließ die KPM zeitweise aber auch das Prinzip der Materialgerechtigkeit.

In den 1830er und 40er Jahren stellte die Königliche Porzellanmanufaktur ihr herausragendes Können vor allem bei der Herstellung monumentaler, meisterhaft bemalter Vasen unter Beweis. Der Überblick über die Geschichte der KPM im Charlottenburger Belvedere schließt mit den Porzellanen des Historismus, die vom Interesse der der Jahrzehnte zwischen 1850 und 1900 an vergangenen Zeiten und fremden Kulturen zeugen.

Meißen? Japan? Berlin!

Zu den ersten Porzellanen, die in Berlin entstanden, gehört diese unbemalte Teekanne aus der Manufaktur Wegely. Henkel und Tülle sind in Form knorriger Äste gebildet, der Korpus über und über von plastischen Blumenranken überwuchert. Was auf den

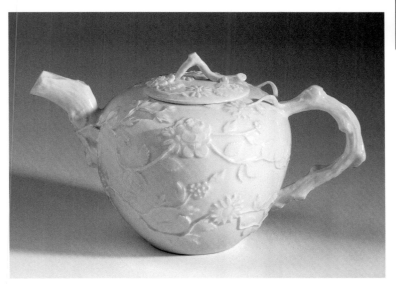

Teekanne, Manufaktur Wegely, zwischen 1751 und 1757, B 75/14

ersten Blick wie das Ergebnis einer überbordenden Freude am Naturalismus erscheint, ist bei nähere Betrachtung Zeugnis einer rund 150jährigen Kulturgeschichte des Porzellans in Europa: Nachdem 1602 in den Niederlanden die Ostindische Handelskompanie gegründet worden war, gelangten vermehrt Güter aus Japan und China nach Europa. Vor allem Porzellan und Tee fanden begeisterte Abnahme. Letzterer erfreute sich in wohlhabenden Kreisen (nach anfänglichen Diskussionen über mögliche gesundheitliche Konsequenzen) rasch großer Beliebtheit. Da sich

9

Silbergefäße ihrer Wärmeleitung wegen für den Konsum von Heißgetränken nicht eigneten, reichte man den Tee in Kannen und Koppchen (henkellosen Schälchen) aus Porzellan, die man ebenfalls aus Ostasien importierte. Je weiter sich der Teegenuss in Europa verbreitete, desto mehr stieg deshalb auch der Bedarf an Porzellan. Es ist also kein Wunder, dass man sich in zahlreichen europäischen Fürstentümern bald intensiv darum bemühte, hinter das Geheimnis der Hartporzellanherstellung zu kommen, um die wachsende Nachfrage nach dem teuren Luxusartikel mit Produkten aus eigener Fabrikation zu decken. 1708 gelang dies schließlich im sächsischen Meißen. Lange Zeit imitierte man in Meißen bewusst die ostasiatischen Porzellane, die zu ersetzen, ja zu übertrumpfen man angetreten war. So entstanden in Meißen schon um 1715 Gefäße mit Asthenkeln und plastischem Blumenschmuck, die Kopien entsprechender japanischer Porzellane darstellen. Als Neueinsteiger im Porzellangeschäft orientierte sich Wegely mit seiner Teekanne also ganz bewusst am übermächtigen Vorbild Meißen, das sich seinerseits in die Nachfolge Ostasiens stellte.

Himmlische Boten, irdische Botschaften

Mit einem diskreten Lächeln empfängt der Götterbote Merkur von Liebesgott Amor einen versiegelten Brief. Der antiken Mythologie zufolge überbrachte Merkur den Menschen die Botschaften der Götter. Zu seinen Erkennungszeichen gehören daher Flügel und Reisehut, mit denen er für die Wege zwischen Himmel und Erde gerüstet ist. Merkur wird außerdem stets mit einem schlangenumwundenen Stab (Caduceus) dargestellt, mit dem er die Menschen in den Zustand des Schlafens und Träumens versetzt. Der vielseitige Gott galt in der Antike aber auch als Patron der Händler und der Diebe. Oft begleitet ihn daher ein Hahn, der

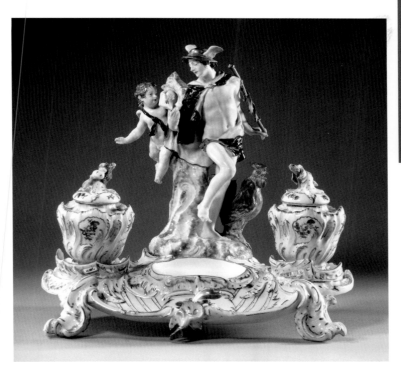

*Schreibzeug,
Friedrich
Elias Meyer,
Manufaktur
Gotzkowsky,
1763, B 72/7*

als Vogel der Wachsamkeit gilt, um (so ein vielgelese-
nes Lexikon des 17. Jahrhunderts) »anzudeuten, daß
auch der Mensch, wenn er zu Reichthum kommen
will, sich der Wachsamkeit und Arbeit befleissigen
muß« (Sandrart). Schließlich galt Merkur auch als
Schutzgott der Dichter und Redner. Vieldeutig lädt
dieses Schreibzeug also dazu ein, Tintenfass und
Streusandbüchse zum Verfassen von Liebesbriefen,
Geschäftsbilanzen und Literatur zu nutzen. Das Mo-
dell zu dieser sinnreichen, anmutigen Komposition
stammt von dem Bildhauer Friedrich Elias Meyer.
Meyer war seit 1748 in der Manufaktur Meißen tätig,
ließ sich 1761 von Gotzkowsky aber zum Verlassen

Porzellane

des vom Siebenjährigen Krieg schwer getroffen
Sachsen und zum Eintritt in die Berliner Porzellan-
manufaktur überreden. Friedrich II. war von Meyers
Schreibzeug so angetan, dass noch in der auf Gotz-
kowsky folgenden KPM zahlreiche Ausformungen des
Modells entstanden, die der preußische König mehr-
fach als Geschenk überreichte.

Auszeit bei Hofe

Die Reduktion auf wenige delikate Farbtöne und die
Ton-in-Ton- oder Camaieumalerei sind charakteris-
tisch für die KPM-Porzellane des Rokoko. Im Gegen-
satz zu Stoffen, Tapeten, ja selbst Gemälden ist die
Farbigkeit der Porzellanmalerei im Laufe der Jahrhun-
derte nicht verblasst. So wird dieses Kaffee- und Tee-
service, dessen Farbdreiklang aus Purpur, Gold und
Grau sich in atemberaubender Frische erhalten hat,
zu einem der seltenen Zeitzeugen einer für die Epo-
che typischen, bis aufs Äußerste gesteigerten Verfei-
nerung der sinnlichen Reize. Gemalte und reliefierte
Motive des Services beschwören eine Atmosphäre
der Unbeschwertheit. Spaliere lassen an sommerli-
che Gärten denken. Amoretten führen kindliche Spie-
lereien aber auch die Allgegenwart Amors und seines
Gefolges in der höfischen Gesellschaft vor Augen.
Die Vorlagen für die als »fliegende Kinder« bezeich-
neten Szenen fanden die Porzellanmaler der KPM auf
französischen Kupferstichen, die von der Manufaktur
als Mustersammlung angeschafft worden waren und
größtenteils noch heute im KPM-Archiv aufbewahrt
werden. Der heitere, arkadische Tonfall der Malerei
ist subtil auf die Anlässe abgestimmt, zu denen an
den europäischen Höfen Tee und Kaffee getrunken
wurden: Bei Besuchen während des morgendlichen
Ankleidens und bei kleinen Zusammenkünften jen-
seits der offiziellen Staatsessen. Fürstin und Fürst
bereiteten den Tee für einen intimen Gästekreis

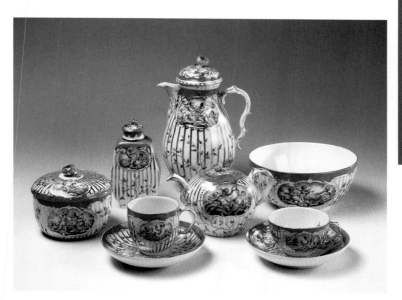

Tee- und Kaffee-service, Modell Reliefzierat mit Stäben und Kartuschen, KPM, um 1765, B 71/108-130

gerne selbst zu. Die Teedose und die Kumme (eine Schüssel, die zum Spülen der Teetassen diente) sind dementsprechend nicht als einfache Küchengeräte, sondern als Teile des exquisiten Services gestaltet. Bezeichnend für die feinsinnig an der Funktion orientierte Dekoration ist schließlich ein weiteres Detail: Die Teetassen sind auch innen mit Blüten bemalt, die durch das nahezu transparente Heißgetränk hindurch zu erkennen waren, während man bei den Kaffeetassen auf eine solche Bemalung verzichtete.

Zu Gast bei Friedrich II.

Im ausgehenden 18. Jahrhundert genoss Porzellan noch nicht das gleiche Prestige wie silbernes oder gar goldenes Tafelgerät. Das höfische Zeremoniell schrieb damals für jeden Anlass den Einsatz eines bestimmten materiellen Aufwandes vor, der genau auf

die Bedeutung des Geschehens abgestimmt werden musste. So kamen bei wichtigen Feierlichkeiten, die von der internationalen Öffentlichkeit wahrgenommen wurden, ausschließlich silberne oder vergoldete Service auf die Fürstentafel. Während der Regierungszeit Friedrichs II. wurden in Brandenburg-Preußen im europäischen Vergleich jedoch ausgesprochen

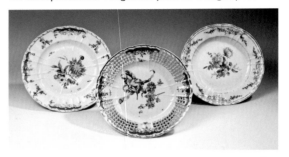

selten große Staatsbankette gegeben. Umso größer scheint die Liebe zu raffinierten Porzellan-Servicen gewesen zu sein. 21 große Tafelservice gab Friedrich II. bei seiner Königlichen Porzellanmanufaktur in Auftrag, mehr als irgendein Fürst seiner Zeit und auch mehr als August der Starke, in dessen Territorium das europäische Porzellan erfunden worden war. Viele friderizianische Service können bestimmten Schlössern zugeordnet werden. So entstand 1766 das 2. Potsdamsche Tafelservice mit seinen türkisfarbenen Zwickeln für das Neue Palais im Park von Sanssouci. Friedrich ließ dieses Service sogar zweimal herstellen, einmal für die eigenen Hofhaltung und ein zweites Mal als Geschenk für den Markgrafen Karl Alexander von Brandenburg-Ansbach-Bayreuth (1757–1791). 1768 wurde das Service mit schmalem dunkelblauem Mosaikschuppenrand fertiggestellt, das für das im eroberten Schlesien eingerichtete königliche Stadtschloss in Breslau bestimmt war. Die zugehörigen Teller für den Dessertgang sind, wie da-

Teller aus drei Speiseservicen Friedrichs II., Modelle Reliefzierat und Antikzierat, KPM, 1766, 1768 und 1771, SPSG XII 10081, XII 978 und 981, SPSG XII 8107

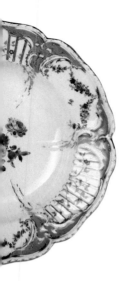

mals üblich, mit einem durchbrochenen Rand verse-
hen. Eine 1771 geschaffene Variation dieses Services
in Gelb ließ Friedrich für das Potsdamer Stadtschloss
anfertigen. Der »Reliefzierat« des 2. Potsdamschen
Services markiert mit seinen erhaben gearbeiteten
Rocaillen, in denen Fahne und Spiegel miteinander
verschmelzen, einen letzten Höhepunkt des Roko-
ko. Dagegen entspricht der nur wenige Jahre jünge-
re »Antikzierat« des Breslauer und des Potsdamer
Stadtschlossservices bereits einem moderneren,
gradlinigeren Geschmack. Sein Rand ist mit einem
Bandrelief geschmückt, das an römische Fasces-
Bündel erinnern soll. Der Reliefdekor des Spiegels
besteht aus schnörkellosen Graten. Auch in der Ma-
lerei lässt sich der veränderte Geschmack erkennen.
Während das ältere Service mit duftigen, fast impres-
sionistisch wirkenden Blüten dekoriert ist, sind die
Blumen der beiden jüngeren größer, schärfer kontu-
riert und in leuchtenden Farben ausgeführt.

Porzellan und Politik

Für Friedrich galt die Regel, dass ein Fürst sich stets
mit der Macht verbünden solle, die am ehesten in
der Lage war, ihn anzugreifen. Daher hatte der Aus-
bau diplomatischer Beziehungen zur expandieren-
den Großmacht Russland für Friedrich II. nach dem
Siebenjährigen Krieg (1756–1763) erste außenpo-
litische Priorität. Schon 1764 schlossen die Partner
einen Nichtangriffspakt, der 1769 verlängert wurde.
Aus diesem Anlass gab Friedrich II. im gleichen Jahr
bei der KPM einen spektakulären Tafelaufsatz samt
Dessertservice für 120 Personen für die russische Za-
rin Katharina II. in Auftrag, von dem der größte Teil
sich noch heute in Russland befindet. Für den preu-
ßischen König gehörten Porzellane aus der eigenen
Manufaktur seit deren Gründung zu den wichtigsten
diplomatischen Geschenken. Aus dem groß angeleg-

ten Dessertensemble für Katharina spricht nicht nur
die Meisterschaft der KPM, es spiegelt auch die kon-
kreten historischen Machtverhältnisse, denn Umfang
und Aufwand eines Porzellangeschenks richteten
sich stets nach der politischen Bedeutung des Be-

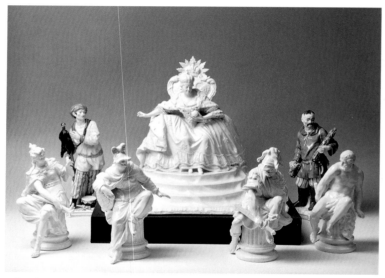

schenkten. Tafelaufsätze aus Porzellan, die sich aus
zahlreichen inhaltlich aufeinander bezogenen Figu-
ren zusammensetzen, schmückten fürstliche Tafeln
vor allem während des Dessertganges. Ihre Program-
me, die je nach Anlass aus harmlosen Idyllen oder
aus sinnreichen Anspielungen auf die Tagespolitik
bestehen konnten, sollten die Tafelgesellschaft zu
Gesprächen anregen. Im Zentrum dieses für Katha-
rina II. bestimmten Tafelaufsatzes thront die Zarin
selbst mit den Insignien ihrer Macht. Sie trägt eine
Robe mit Spitzenbesatz, unter dem sich echte Spit-
ze verbirgt, die in flüssige Porzellanmasse getaucht
wurde. Zu Füßen der Zarin ruhen Minerva, Bellona,

*Teile aus einem
Tafelaufsatz für
Zarin Katharina II.
von Russland,
Friedrich Elias und
Wilhelm Christian
Meyer, KPM, 1769–
1772, B 76/37, XII
3105-3108*

Mars und Herkules, die mythologischen Gottheiten der Kriegskunst und des militärischen Erfolgs, der Stärke und des Kampfes. Huldigende Untertanen umringen das Postament, darunter die Vertreter der einzelnen russischen Volksgruppen in ihren jeweiligen Trachten. Sie allein sind bunt bemalt und stehen so im Kontrast zu den bewusst weiß belassenen Göttern und der Zarin, die so in eine denkmalhafte Zeitlosigkeit entrückt scheinen. Die Teller, Schüsseln und Besteckgriffe des zum Tafelaufsatz gehörenden Dessertservices sind mit Szenen aus dem damals tobenden russisch-türkischen Krieg (1768–1774) bemalt. Umgesetzt wurde das wohldurchdachte Programm von den führenden Bildhauern der KPM, Friedrich Elias Meyer (1724–1785; vgl. S. 10–12) und seinem Bruder Wilhelm Christian (1726–1786). Das Konzept hingegen war vermutlich vom König selbst beeinflusst. Das schmeichelhafte, die guten bilateralen Beziehungen beschwörende Geschenk erreichte Russland im August 1772, wenige Tage bevor Friedrich II. und Zarin Katharina II. in der sogenannten ersten polnischen Teilung gemeinsam mit Österreich wichtige Provinzen ihres Nachbarstaates annektierten.

Vom Räderwerk der Zeit

Wem die Taschenuhr zu lieb und kostbar war, um sie nach dem Ablegen in einer Schublade verschwinden zu lassen, der konnte sie bis zum nächsten Anlegen in einem solchen Gehäuse aufhängen und so zur Wanduhr umfunktionieren. Seitdem in der Renaissance Uhren erfunden worden waren, die nicht mehr durch Gewichte, sondern durch eine Zugfeder angetrieben werden, fand der gesamte für die Zeitmessung erforderliche Mechanismus erstmals in Gehäusen Platz, die so klein waren, dass man sie an einer Kette befestigen und ständig bei sich tragen konnte. Zwischen 1650 und 1750 entwickelte sich die Taschenuh-

ren zum exakten, kaum noch störungsanfälligen Zeitmesser und täglichen Begleiter. Mehr noch, im präzisen, unsichtbaren Zusammenspiel aller Räder eines solchen Uhrwerks erkannte das Zeitalter sich selbst wieder.

In seiner Schrift über »Regierungsformen und Herrscherpflichten« aus dem Jahr 1777 verglich Friedrich II. die ideale Regierung mit einem Uhrwerk: »Gleichwie alle Werkteile einer Uhr vereint auf denselben Zweck, die Zeitmessung, hinwirken, so sollte auch das Getriebe der Regierung derartig angeordnet sein, dass all die einzelnen Teile der Verwaltung gleichmäßig zum besten Gedeihen des Staatsganzen zusammenwirken.« Im Barock war die Uhr Metapher für die Vergänglichkeit des Lebens. In der Aufklärung dagegen symbolisiert sie das unbeirrbare Funktionieren einer Gesellschaft, in der alle Untertanen zum Wohl des Ganzen zusammenwirken. Auch der figürliche Schmuck des Porzellangehäuses erinnert nicht an die individuelle Lebenszeit, sondern an die vom Einzelnen nicht zu ermessende Unendlichkeit. Die Schlange, die versucht, sich in den Schwanz zu beißen, gehört zu den ältesten Symbolen für die Zeit, deren Anfang und Ende man nicht kennt. Ihr beugt sich ein Federvieh entgegen, das mit besonders viel Fabulierlust gestaltet wurde und vermutlich den mythische Phönix darstellt, den Herodot als Vogel mit

Taschenuhrenhalter, KPM, um 1770, B 79/18

purpurfarbenem und goldenem Gefieder beschreibt. Da aus dem toten Leib des Phönix der Sage nach immer wieder ein neuer Phönix hervorgeht, ist auch er ein Symbol der Unendlichkeit und Unsterblichkeit.

On the rocks

In speziellen Eiskellern gelagertes oder mit Hilfe von Salpeter künstlich hergestelltes Eis war im 17. und 18. Jahrhundert die Grundlage für einen nicht alltäglichen Luxus: gekühlte Speisen und Gläser. In den Einsatzschalen des zylindrischen Kühlgefäßes wurden Kompotte, Crèmes und ähnliche Speisen über dem zerstoßenen Eis frischgehalten. Der Rand des ebenfalls mit Eis zu füllenden Gläserkühlers ist mit Einbuchtungen versehen, in die man die Weingläser mit der Kuppa nach unten einhängen konnte. Im 17. und 18. Jahrhundert fand der Gast, wenn er sich an eine feierlich gedeckte Tafel setzte, dort zunächst keine Gläser vor. Sobald man zu trinken wünschte, servierte ein Diener auf einem Tablett ein Glas und zwei

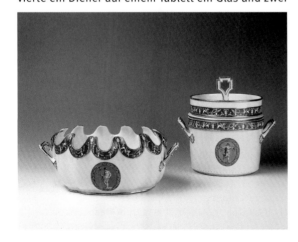

Kühlgefäß und Gläserkühler aus dem Tafelservice für den Herzog von York, Modell Arabesque, KPM, um 1790, B 79/25-26

19

Karaffen mit Wein und Wasser, aus denen man sich
einschenkte. War dieses Glas geleert, wiederholte
sich der Vorgang mit einem frischen, im Eis gekühlten
Glas. Kühl, ja minimalistisch ist auch die Dekoration
dieser beiden aus einem Speiseservice für Friedrich
August Herzog von York stammenden Tafelgeräte. Sie
sind durch eine schmale Reliefbordüre in Blau und
Grau gegliedert und durch Medaillons akzentuiert.
Beide sind in feinster Grisaille-Malerei mit antikisie-
renden mythologischen Figuren, Greifen und Eroten
verziert. Friedrich August, als zweiter Sohn König
Georgs III. von England Herzog von York und Albany
(1763–1827), der Besitzer des eleganten Services,
heiratete 1791 in Berlin Friederike, die älteste Tochter
Friedrich Wilhelms II. von Preußen.

Zurück zur Natur

Mit ihrer wie eine Säule kannelierten Tülle und dem
wie ein Mäander gewundenen Henkel ist diese Tee-
kanne deutlich von der Antikenbegeisterung des Klas-
sizismus geprägt. Von bestechender Anmut ist jedoch
weniger die Form als die zarte Bemalung der Kanne.
Von ihrem Boden aus wachsen Gräser und Mohn- und
Kornblumen wie aus einer Sommerwiese in die freie
Fläche des Kannenkörpers hinein. Nichts scheint vom
Künstler komponiert, alles mutet natürlich gewach-
sen an. Diese als »fleurs en terrasse« oder »en jardi-
net« bezeichnete Blumenmalerei war eine Erfindung
der KPM. Womöglich ließen sich die Porzellanmaler
von den antiken Wandmalereien inspirieren, die
man seit der Mitte des 18. Jahrhunderts in Pompeji
und Herculaneum freilegte und bald auch in Kupfer-
stichen publizierte. Vor allem aber sind die »fleurs
en terrasse« Ausdruck eines neuen Geschmacks und
Lebensstils: Nach den artifiziellen, überfeinerten
Formen des Rokoko hatte man in der zweiten Hälfte
des 18. Jahrhunderts in vielen Lebensbereichen Jean-

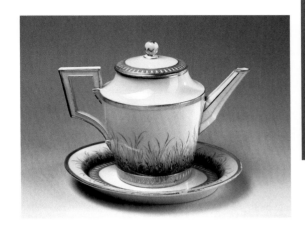

Teekanne mit zugehöriger Unterschale, Modell Antikglatt, KPM, um 1795

Jacques Rousseaus Appell »Zurück zur Natur« beherzigt und umgesetzt. Im Landschaftsgarten, in dem Bäume und Hecken nicht länger künstlich zurechtgestutzt und streng geometrisch angepflanzt wurden, sondern wie natürlich gewachsen erscheinen sollten, fand der neue Lebensstil einen überzeugenden künstlerischen Ausdruck. Und auch die »fleurs en terrasse« der KPM sind bezaubernde Zeugen dieses Zeitgeistes.

Imitatio delectat

Um 1800 hatte das lange so bewunderte Weiß des Porzellans den Reiz des Neuen verloren. In den führenden europäischen Manufakturen entstanden nun Porzellane, die durch ihre Bemalung die Illusion erzeugten, aus spektakulären Materialien und mit Hilfe entsprechender Techniken gefertigt worden zu sein. Diese über und über vergoldete Kanne gibt sich als Werk der Goldschmiedekunst aus. Doch damit nicht genug. Den entscheidenden Hauch von Luxus erhält sie durch Lapislazuli und Nero Portoro, zwei dekorative Schmucksteine, die in Form von Medaillons und

21

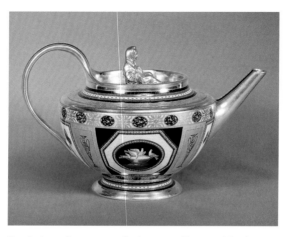

Teekanne, KPM,
um 1805, B 76/52

Henkelamphoren geschnitten, poliert und in der Art
florentinischer pietra dura-Inkrustationen fugenlos
in die Oberfläche eingelegt worden zu sein scheinen.
Die täuschend echte Wiedergabe dieser Steine setzt
ein Studium voraus, das in Berlin, spätestens seit-
dem im Jahr 1800 die königlichen Mineraliensamm-
lung im Münzgebäude öffentlich präsentiert wurde,
kein Problem darstellte. Das beherrschende Motiv
der Teekanne, das scheinbar aus winzigen Steinen
zusammengesetzt, tatsächlich aber ebenfalls gemalt
ist, imitiert eine weitere, ebenfalls in Italien behei-
matete Technik: das Mikromosaik. Seit der Mitte des
18. Jahrhunderts wurden Souvenirs, die mit Mikromo-
saiken verziert wurden, in Rom an Touristen verkauft
und waren so bald in ganz Europa verbreitet. Als
Vorlage der vier um ein Wasserbecken versammelten
Tauben erkannten gebildete Zeitgenossen das Fuß-
bodenmosaik aus der Villa Kaiser Hadrians in Tivoli
wieder, das bereits in Plinius' *Naturalis Historia* be-
schrieben wurde und heute in den Musei Capitolini
aufbewahrt wird. Seitdem 1757 ein Kupferstich des
Mosaiks in Francesco Ficoronis *Gemmae antiquae*

publiziert worden war, wurde das als »die Tauben des Plinius« bezeichnete Idyll zahllose Male auf Werken der angewandten Kunst wiederholt und zählte nicht zuletzt in der Mikromosaikkunst zu den beliebtesten Motiven. Die in eine Toga gehüllte Sitzfigur, die als Deckelknauf fungiert und der Kanne zusätzlich antikischen Charakter verleihen soll, geht auf ein Vorbild Wedgwoods zurück.

Blumen aus Berlin für die Kaiserin der Franzosen

Zehn Tage nach dem Sieg über Preußen bei Jena und Auerstedt im Oktober 1806 ritt Napoléon Bonaparte durch das Brandenburger Tor in das von der französischen Armee besetzte Berlin ein. Zu den Kontributionsleistungen, die der besiegte preußische Staat Frankreich gegenüber zu leisten hatte, gehörte ein umfangreiches Service im Wert von 18 000 Talern, das während der Besatzungszeit von der KPM für Joséphine Beauharnais (1763–1814) angefertigt wurde und von dem heute nur noch wenige Teile erhalten sind. Joséphines Leidenschaft galt der Blumenzucht. Im Park ihres Schlosses Malmaison hatte die Kaise-

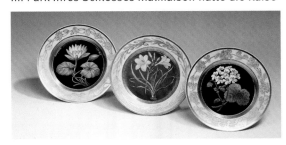

Drei Teller aus dem Service für Kaiserin Joséphine, KPM, 1807, Modell Konisch B 96/1-2, XII 8073

rin ein riesiges, beheizbares Gewächshaus für exotische Pflanze errichten lassen. Die Samen für die dort kultivierten Gewächse stammten größtenteils von wissenschaftlichen Expeditionen. Um die seltenen

Arten über Malmaison hinaus bekannt zu machen, hatte Joséphine sie von ihrem Hofbotaniker Étienne Pierre Ventenat und dem Blumenmaler Pierre-Joseph Redouté in einem reich bebilderten botanischen Werk erfassen lassen. Es erschien 1803 unter dem Titel *Jardin de la Malmaison*. Die Kupferstiche dieses, sowie weiterer botanischer Fachbücher dienten den Künstlern der KPM als Vorlagen für die Bemalung des Services. Jeder Teller wurde mit einer anderen Blüte bemalt, die vor dunklem Grund dramatisch in Szene gesetzt ist und so kaum noch etwas vom spröden wissenschaftlichen Charakter der zugrundeliegenden botanischen Illustrationen ahnen lässt. Auf der Rückseite der Teller vermerkten die Porzellanmaler die lateinischen Namen und das Verbreitungsgebiet der jeweiligen Pflanzen, die sie aus den Publikationen übertrugen. Die an die Tafel von Malmaison geladenen Gäste erhielten so einen Kurs in Botanik, denn spätestens nachdem die Teller geleert waren und die prächtige Bemalung zum Vorschein kam, informierten die rückseitige Beschriftungen darüber, dass der eine von einer *Nymphaea caerulaes*, also einer blaue Lotusblume gespeist hatte, die vom Kap der Guten Hoffnung bis nach Ägypten verbreitet war, ein anderer von einer zwischen Sibirien und Ungarn heimischen *Hemerocallis flava* (einer stark duftenden gelben Taglilie) und ein dritter von einer *Pelargonium echinatum*, einer Geranienart, die ebenfalls am Kap der Guten Hoffnung vorkommt.

Souvenirsammlungen und bunte Mischungen

Tafelservice oder mehrteilige Kaminvasensätze aus Porzellan waren in der Frühen Neuzeit eine kostspielige Angelegenheit und daher fast ausschließlich dem Adel vorbehalten. Eine kostengünstige, für ein breites Publikum erschwingliche Alternative stellten Einzeltassen samt zugehöriger Unterschalen dar.

Erinnerungstasse an Mops „Badine", Modell Antikglatt, KPM um 1800, B 74/30

Die Mode, Einzeltassen in Auftrag zu geben, zu verschenken und zu sammeln kam im ausgehenden 18. Jahrhundert auf. Oft wurden solche Tassen auf Wunsch mit einem Motiv bemalt, das den zukünftigen Eigentümer an einen Menschen, einen Ort, ein Ereignis oder, wie im Falle dieser Tasse, an ein geliebtes Haustier erinnern sollte. Jede dieser Tassen war ein kleines Denkmal, das die Gedanken an den dargestellten Gegenstand bei jeder Benutzung wachrief. Mopshündin Badine (»die Verspielte«) stand ihrem Besitzer also auch nach ihrem Ableben bei jeder Tasse Tee vor Augen.

Sammel- und Erinnerungstassen sind Erfindungen der Empfindsamkeit. Sie spiegeln den neuen Mut zu überschwänglichen Gefühlen, die im Zeitalter des Sturm und Drang von lähmenden Konventionen befreit worden waren. Kultisch gepflegte Freundschaften und sentimentalische Schwärmereien verlangten nach Souvenirs – die Porzellanmanufakturen lieferten sie. Wie die Motive spiegelt auch die Nutzung der Einzeltassen den in der Frühromantik zelebrierten Hang zur Individualität. Kam man zum Tee oder Kaffee zusammen, war es nun Mode, statt eines Services Einzeltassen verschiedener Form und Bemalung anzubieten. Man erfreute sich an den Anspielungen der Erinnerungstassen, aber auch am Zusammenspiel verschiedener Farbfonds und Henkelgestaltungen oder an der Pracht der für jeden Anwesenden individuell zusammengestellten, gemalten Blumenarrangements. Auch die Innenraumgestaltung passte sich der neuen

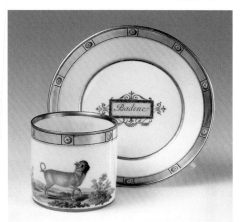

25

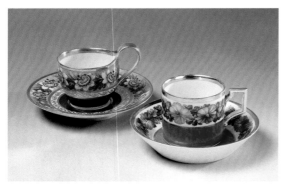

Zwei Tassen mit Blumendekor und orangefarbenem bzw. violettem Fond, Modell Antikglatt und Champagnerform, KPM, um 1800, B 71/359, B 73/59

Mode an, denn in der Regel verfügte ein Haushalt im frühen 19. Jahrhundert über eine regelrechte Sammlung solcher Einzeltassen. Mit der Étagère und dem Vitrinenschrank entstanden um 1800 spezielle Möbeltypen, die ausschließlich zur Aufbewahrung und Präsentation solcher Kabinett- und Sammeltassen dienten.

Ein königliches Geschenk

Vasen von bislang nicht erreichter Größe zählten im 19. Jahrhundert bei denjenigen Monarchen, die eine eigene Porzellanmanufaktur unterhielten, zu den besonders gerne überreichten Staatsgeschenken. Einzeln oder in Sätzen von drei oder fünf Vasen dienten sie am Hof des Empfängers als spektakulärer Raumschmuck. Die Grundform der Vasen dieses dreiteiligen Satzes geht auf einen Entwurf des Architekten Friedrich von Gärtner für die Porzellanmanufaktur Nymphenburg zurück und entstand 1823 im Auftrag des Münchner Hofes als Hochzeitsgeschenk für Kronprinz Wilhelm von Preußen und seine Braut Elisabeth von Bayern. In Berlin war man von der »Münchner Vase« so angetan, dass deren Form von der KPM bald kopiert wurde und sich zwischen 1830 und 1850

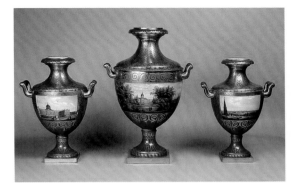

*Vase, Modell
»Münchner Vase«,
KPM 1832
Leihgabe des
Johanniter-Ordens,
Sammlung Werner*

zum klaren Favoriten unter den preußischen Vasen-
geschenken entwickelte. Allein die Dimension der in
vier Größen gelieferten, zwischen 50,5 cm und 110 cm
hohen Münchner Prunkvasen stellte höchste Anfor-
derungen an die technische Ausführung. Die reiche
Vergoldung, vor allem aber die Qualität der Malerei,
die der Ölmalerei in nichts nachsteht, verleiht diesen
Repräsentationsstücken ihren exklusiven Charakter.
Zu den Spezialitäten der Berliner Porzellanmaler die-
ser Epoche gehören Veduten, also realistische Archi-
tektur- und Landschaftsansichten, wie sie auch diese
Vasen zieren. Auf den Vorder- und Rückseiten sind
Schloss Sanssouci und das Neuen Palais, Schloss
Charlottenburg und das Belvedere im dortigen Park
(siehe Umschlag) sowie der Blick vom Kreuzberg
beziehungsweise von Glienecke auf die Residenzen
Berlin und Potsdam dargestellt. Universell einsetzba-
re Bildprogramme wie diese wurden in der KPM auf
Vorrat und nicht im Hinblick auf einen konkreten An-
lass geschaffen. Trotzdem darf man annehmen, dass
sich Zar Nikolaus I., vor allem aber dessen Frau Char-
lotte über die Ansichten der preußischen Schlösser
und Residenzen auf Porzellan freuten, die Friedrich
Wilhelm III. von Preußen 1832 als Weihnachtsge-
schenk an den russischen Hof sandte. Charlotte, die

älteste Tochter Friedrich Wilhelms III., war seit 1817 als Alexandra Fjodorowna mit dem russischen Zaren verheiratet und hatte im Oktober 1832 ihr neuntes Kind zur Welt gebracht.

Zurück in die Zukunft

1851 sahen rund 6 Millionen Besucher auf der ersten Weltausstellung in London die größte Auswahl an Erzeugnissen aus aller Welt, die bislang an einem Ort präsentiert worden war. Neben der Begeisterung für die Vielfalt europäischer und exotischer Produkte stellte sich beim Publikum jedoch auch eine Ernüchterung über die niedrige ästhetische Qualität und die mangelnde Materialgerechtigkeit der industriell gefertigten Massenware ein, die den Markt zunehmend prägte. Als Reaktion darauf wandte man sich in der Luxusindustrie und im Kunsthandwerk besonders aufwendigen Fertigungsverfahren zu, die zum Teil neu entwickelt wurden, zum Teil aber auch an tradierte handwerkliche Techniken anknüpften. Anregungen fanden die Hersteller wie das Publikum auf den Weltausstellungen selbst, vor allem aber in den neu gegründeten Kunstgewerbemuseen. Hier wurden beispielhafte Vorbilder aus allen Epochen und Kulturkreisen gesammelt und ausgestellt. Es ist charakteristisch für den Historismus, also die Epoche zwischen Biedermeier und Jugendstil, dass man sich wahlweise bei all diesen Vorbildern bediente. Das Spektrum des Umgangs reichte dabei von der möglichst genauen Kopie, über die Kombination verschiedener Einflüsse bis zur phantasievollen Neuschöpfung. Die Kaffeekanne dieses Frühstücksservices, das für eine Person gedacht ist und daher auch als Solitaire bezeichnet wird, imitiert beispielsweise die prägnanten Formen osmanischer Wasserkannen. Verkauft wurde das Ensemble jedoch als »Service im japanischen Geschmack«, weil es mit seinem hauch-

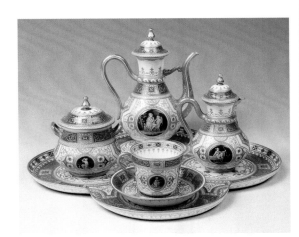

*Déjeuner, Entwurf
Friedrich Wilhelm
August König,
KPM um 1890,
B 79/44-48*

dünn verarbeiteten Porzellan die Konkurrenz mit
ostasiatischen Vorbildern aufnimmt. Die Medaillons
mit ihren mythologischen Szenen wiederum sind im
Pâte-sur-Pâte-Verfahren ausgeführt, das an antike
Kameen erinnert. Als Pâte-sur-Pâte bezeichnet man
eine in Sèvres entwickelte und auf der Londoner
Weltausstellung erstmals vorgestellte Technik, bei
der mehrere Schichten von flüssiger Porzellanmasse
mit dem Pinsel so übereinander aufgetragen wer-
den, dass durchscheinende und opake Partien ent-
stehen. Nicht weniger aufwendig in der Herstellung
ist das Reliefgold, das alle Teile dieses Services als
Ornament überzieht. Dieses goldene Relief entsteht
ebenfalls durch das schichtenweise Aufbringen von
dickflüssigem Porzellan auf einen bereits gebrannten
Grund, ein abermaliges Brennen, Vergolden, Brennen
und abschließendes Polieren und Mattieren. Prunk-
voll, teuer, technisch raffiniert, von kulturhistorischer
Bildung geprägt und mit einem Hauch von Exotik ver-
sehen, passte dieses Frühstücksservice perfekt in die
historistischen Gesamtkunstwerke großbürgerlicher
Wohnkultur des späten 19. Jahrhunderts.

Schloss Charlottenburg
Spandauer Damm 10–22, 14059 Berlin
Tel.: +49 (0) 30/320 91-0, Fax: +49 (0) 30/320 91-400

Kontakt
Stiftung Preußische Schlösser und Gärten Berlin-Brandenburg
Besucherzentrum an der Historischen Mühle
Information
An der Orangerie 1, 14469 Potsdam
Tel.: +49 (0) 331/96 94-200, Fax: +49 (0) 331/96 94-107
E-Mail: info@spsg.de

Öffnungszeiten und Eintrittspreise
Im Schlossbereich Charlottenburg ist das Alte Schloss ganzjäh-
rig dienstags bis sonntags und der Neue Flügel ebenfalls ganz-
jährig, jedoch mittwochs bis montags geöffnet.
Im Schlossgarten sind ganzjährig auch das Belvedere und das
Mausoleum, geöffnet dienstags bis sonntags, sowie der Neue
Pavillon, der mittwochs bis montags geöffnet ist, zu besichti-
gen. Aktuelle Öffnungszeiten, Eintrittspreise und Informationen
zu Sonderveranstaltungen finden Sie unter www.spsg.de.

Sonderausstellungen
Im östlichen Erdgeschoss des Neuen Flügels stehen auf einer
Fläche von 500 qm Sonderausstellungsräume für Wechselaus-
stellungen zur Verfügung .

Über Gruppenpreise, Führungsangebote und individuelle Arran-
gements informiert gern das Besucherzentrum.

Gruppenreservierungen
Tel.: +49 (0) 331/96 94-200 E-Mail: besucherzentrum@spsg.de

Für weitere Besichtigungen empfehlen wir das Jagdschloss
Grunewald. Das älteste Hohenzollernschloss Berlins wurde
1542 im Renaissancestil für den brandenburgischen Kurfürsten
Joachim II. erbaut und diente zahlreichen Mitgliedern der preu-
ßischen Herrscherfamilie als Jagddomizil. Seit 1932 museal
genutzt, beherbergt das Schloss eine umfangreiche Gemäldes-
ammlung, darunter bedeutende Werke von Lukas Cranach. Se-
henswert ist außerdem das in Berlin-Pankow gelegene Schloss
Schönhausen, das über fünfzig Jahre der Gemahlin Friedrichs
des Großen, Elisabeth Christine, als Sommerresidenz dien-
te. Während in den Wohnräumen des Erdgeschosses an die
Königin erinnert wird, zeigt das Obergeschoss u. a. auch die
unterschiedlichen Nutzungsphasen Schönhausens während
des 20. Jahrhunderts, darunter seine Funktion als Amtssitz des
ersten Staatspräsidenten der DDR und als Gästehaus des Mini-
sterrats der DDR.

Verkehrsanbindung

mit dem PKW über die A 100, Abfahrt Spandauer Damm
mit dem Bus M45 ab Bahnhof Zoo (in Richtung Johannisstift)
mit der S-Bahn bis S-Bahnhof Westend + 10 Min. Fußweg oder
3 Stationen
mit dem Bus M45 (Richtung Zoologischer Garten)
mit der U2 (in Richtung Ruhleben) bis Sophie-Charlotte-Platz +
15 Min. Fußweg

Hinweise für Besucher mit Handicap

Das Alte Schloss und der Neue Flügel sind im Erdgeschoss bar-
rierefrei für Rollstuhlfahrer geeignet; Behinderten-WCs sind in
beiden Gebäudeteilen vorhanden.

Sonderführungen für blinde und sehbehinderte Besucher
bieten die Möglichkeit, Bau- und Kunstwerke zu „begrei-
fen" und so die Welt des 18. Jahrhunderts zu erleben. Spezielle
Programme auf Anfrage.
Weitere Informationen: handicap@spsg.de

Museumsshops

Die Museumsshops der preußischen Schlösser und Gärten la-
den ein, die Welt der preußischen Königinnen und Könige zu
erkunden – und das Erlebnis mit nach Hause zu nehmen. Da-
bei wird der Einkauf auch zur Spende, denn die Museumsshop
GmbH unterstützt mit ihren Einnahmen den Erwerb von Kunst-
werken sowie Restaurierungsarbeiten in den Schlössern und
Gärten der Stiftung.
Die Museumsshops mit einer großen Auswahl aus dem Sorti-
ment finden Sie in Berlin im Schlossbereich Charlottenburg:
Altes Schloss, westlicher Seitenflügel am Ehrenhof
Neuer Flügel www.museumsshop-im-schloss.de

Gastronomie

Restaurant und Café „Kleine Orangerie"
Tel.: +49 (0) 30/32 220 21

Tourismus-Information

Berlin Tourismus Marketing GmbH
Am Karlsbad 11, 10785 Berlin
www.visitBerlin.de, E-Mail: Information@visitBerlin.de
Tel.: +49 (0) 30/2 647 48-0,
Hotline call-center +49 (0) 30/2 500 25

Kooperation

Berliner Residenz Konzerte
IMaGE Konzertveranstaltungs GmbH
www.concerts-berlin.com
Große Orangerie Schloss Charlottenburg
Spandauer Damm 22–24, 14059 Berlin
office@concerts-berlin.com

Literatur (Auswahl):

Bröhan, Karl H.: Porzellan-Kunst. Teil I: Berliner Por-
 zellane vom Rokoko bis zum Empire, Ausst.-Kat.
 Berlin 1969
Baer, Winfried; Baer, Ilse; Grosskopf-Knaack, Suzan-
 ne: Von Gotzkowsky zur KPM. Aus der Frühzeit des
 friderizianischen Porzellans, Ausst.-Kat. Berlin
 1986
Baer, Winfried: Berliner Porzellan aus dem Belvede-
 re/Schloß Charlottenburg, Berlin 1989
Köllmann, Erich: Berliner Porzellan 1763–1963,
 2 Bde., Braunschweig 1966 (Neuauflage zusam-
 men mit Margarete Jarchow, München 1987)
Zick, Gisela: Berliner Porzellan der Manufaktur von
 Wilhelm Caspar Wegely 1751–1757, Berlin 1978

Impressum
Herausgegeben von der
Stiftung Preußische Schlösser und Gärten Berlin-Brandenburg
Autorin: Michaela Völkel
Lektorat: Martin Steinbrück
Gestaltung: M&S Hawemann
Satz: Hendrik Bäßler
Herstellung: Jens Möbius
Koordination: Elvira Kühn
Druck: DZA Druckerei zu Altenburg GmbH, Altenburg
Fotos: Bildarchiv SPSG/Fotografien: Roland Hendrick, Daniel
Lindner, Wolfgang Pfauder, Leo Seidel

Die Deutsche Nationalbibliothek verzeichnet diese Publikation
in der Deutschen Nationalbibliografie; detaillierte bibliografi-
sche Daten sind im Internet über http://dnb.d-nb.de abrufbar.

© 2010 Stiftung Preußische Schlösser und Gärten
Berlin-Brandenburg, Deutscher Kunstverlag
Berlin München
ISBN 978-3-422-04016-8